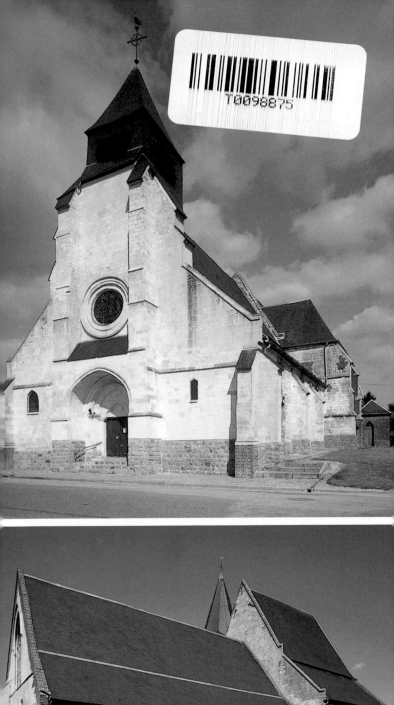

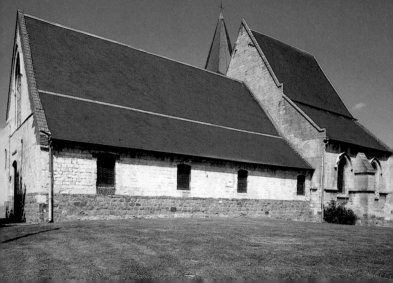

ancienne qui limitait fortement la participation des laïcs aux mystères sacrés. Certains édifices portent encore à l'intérieur une trace de cette séparation : on distingue l'emplacement du jubé à Vaux, ou les trous d'encastrement de la poutre de gloire à Querrieu. La construction et l'entretien des églises paroissiales étaient généralement partagés entre la communauté laïque, en charge de la nef, et le gros décimateur qui s'occupait du chœur.

Au XVIᵉ siècle, un petit noyau protestant semble également s'être développé, mais la Réforme ne laisse pas de traces évidentes avant le XIXᵉ siècle : désormais protégés par la loi, les protestants osent se manifester et font notamment construire un temple à Contay sous le règne de Charles X.

Le patrimoine religieux du canton continue à s'enrichir aux XVIIᵉ et XVIIIᵉ siècles avec l'édification de nouvelles églises, comme celle de Vadencourt. Le style change, mais le plan et les matériaux perpétuent la tradition des siècles précédents. Du Moyen Age à la Révolution, la façade des églises rurales est généralement constituée d'un mur pignon surmonté d'un clocher : ce type, qui se retrouve dans toutes les provinces du Nord (en Artois par exemple), s'applique à la plupart des églises anciennes du canton de Villers-Bocage (même s'il souffre des exceptions, comme à Querrieu ou Contay).

Le XIXᵉ siècle est une période de grand élan architectural. Dans un premier temps, les chantiers ont suivi le droit fil du néo-classicisme hérité du XVIIIᵉ siècle, ainsi qu'en témoignent les églises de Saint-Vaast, Talmas ou Rubempré. De 1848 à 1854 s'élève encore en style néo-classique l'église de Bavelincourt, alors que déjà s'amorce une nouvelle mode : celle du néo-gothique, lancée à Coisy en 1853.

Les cinq églises néo-gothiques du canton de Villers-Bocage reposent sur les plans du même cabinet d'architectes : celui de Victor Delefortrie et de son fils Paul, qui s'illustrèrent à Amiens par la construction de Saint-Remi et de Sainte-Anne. Sa réputation valut aussi au cabinet Delefortrie de travailler pour la famille Grimaldi (château de Marchais, musée océanographique de Monaco...). Les créations des Delefortrie dans le canton sont des églises rurales marquées par des éléments récurrents. Leur façade est dominée par un clocher coiffé d'une haute flèche, dominant le paysage alentour. Le matériau principal est désormais la brique, très économique. La pierre ne sert qu'à souligner certains détails de l'architecture : le portail, les encadrements de fenêtres, les chapiteaux...

Le retour au Moyen Age prend aussi à Saint-Gratien la forme du néo-roman, également transposé dans la brique. Enfin, le XIXᵉ siècle se clôt sur le plus total éclectisme à Cardonnette, sous la direction de Ricquier (auteur du cirque d'Amiens).

3. Eglise de Béhencourt, cadran solaire.
4. Eglise de Rubempré, détail du chevet.
5. Eglise de Vaux-en-Amiénois, Pietà.

$$\frac{3 \mid 4}{5}$$

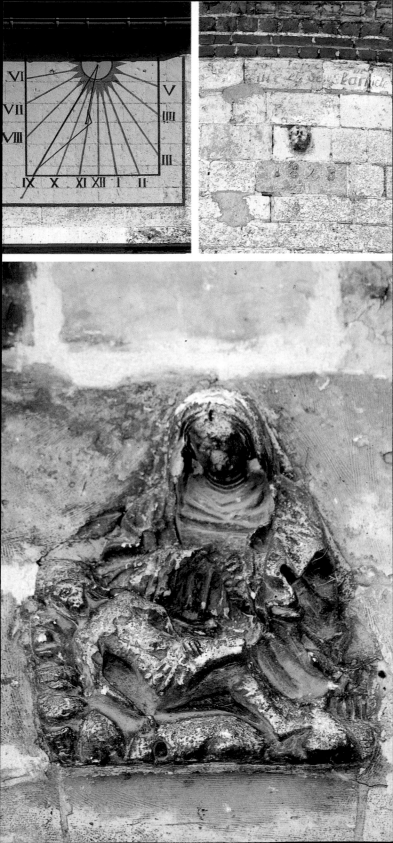

## Circuit n° 1 : les églises d'Ancien Régime

### Querrieu - 1

L'église de Querrieu, consacrée aux saints Gervais et Protais, s'élève sur un éperon en surplomb de l'Hallue. L'édifice a connu plusieurs campagnes de construction. La façade, très restaurée, est un mur pignon percé de quelques baies. Une large porte du XVIII<sup>e</sup> siècle donne accès à la nef. Elle est encadrée par deux étroites fenêtres en plein cintre, traditionnellement qualifiées de romanes. Au-dessus, une grande baie ogivale pouvant remonter au XIV<sup>e</sup> siècle fut restaurée par les soins de l'abbé Jacques Postel en 1713.

Les murs de la nef sont peu élevés et sans décor. Un net changement de style se produit lorsqu'on parvient au niveau du chœur, plus haut, et dont les murs portent des larmiers. Plusieurs *graffiti* ont été gravés aussi bien à l'intérieur qu'à l'extérieur de l'église. Le plus ancien (XVI<sup>e</sup> siècle) est écrit en lettres gothiques sur le côté sud du chœur.

Sur le côté nord de l'église, des traces d'arcades aujourd'hui murées indiquent la présence, dans le plan original du chœur, de deux collatéraux. Celui du nord est désormais réduit à une seule travée, qui sert de base au clocher. Selon la tradition, cette partie de l'église aurait été réservée au seigneur de Querrieu ; elle aurait été démolie à la fin du XVIII<sup>e</sup> siècle.

Le dessin des arcades condamnées est identique à celui que l'on peut voir à l'intérieur du chœur. Ces arcades sont constituées de colonnes sans chapiteau, dans lesquelles viennent se fondre les nervures qui marquaient le départ des voûtes. Ces dernières ont disparu, remplacées en 1764 par un plafond, lui-même récemment refait. Malgré cette transformation du couvrement, le chœur conserve les traits caractéristiques de la première moitié du XVI<sup>e</sup> siècle, qui permettent de le comparer à celui de Villers-Bocage.

Quant à l'intérieur de la nef, il se divise en trois vaisseaux séparés par quatre arcades en arc brisé. Du côté nord, ces arcades portent un décor mouluré et deux écus sculptés représentant les trois aigles de la famille de Brimeu, et un lion dressé (armes de la famille de Luxembourg ?). En revanche, les arcades du côté sud sont beaucoup plus simples et n'ont aucun décor, si ce n'est une dalle funéraire du XVI<sup>e</sup> siècle placée en remploi dans un pilier.

### Béhencourt - 2

L'église Saint-Martin est un bel édifice flamboyant, datant de la fin du XVI<sup>e</sup> siècle. C'est l'une des rares églises du canton à être encore entourée de son cimetière.

La façade, dominée par un large clocher, porte la date « 1580 ». Les baies du côté sud sont caractéristiques du XVI<sup>e</sup> siècle : elles sont soulignées par un larmier qui épouse leur contour, en arc brisé pour les fenêtres, et en anse de panier pour la porte latérale. Le côté nord de l'édifice correspond au collatéral unique qui a été rajouté à la nef au XVII<sup>e</sup> ou au XVIII<sup>e</sup> siècle.

6. *Eglise de Béhencourt.*
7. *Eglise de Querrieu.*

$\dfrac{6}{7}$

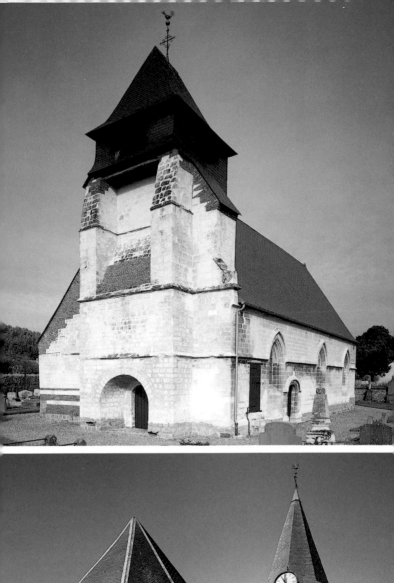
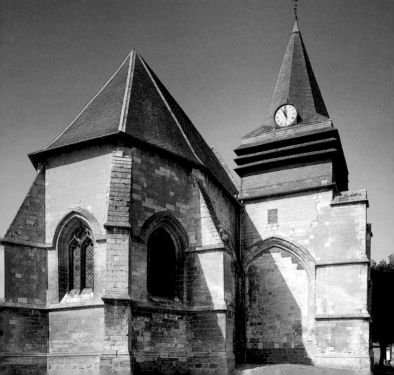

A l'intérieur, le vaisseau central est couvert par une charpente ancienne qui présentait quatre blochets sculptés en forme de buste, malheureusement brisés (XVIe siècle).

## Contay - 3

L'église Saint-Hilaire de Contay, en bordure de la route d'Arras, face à la place du marché, est l'un des plus beaux édifices flamboyants du canton. Elle se compose d'une nef à deux vaisseaux, d'un transept et d'un chœur avec abside à trois pans. La tour du clocher est accolée au portail, du côté nord.

La façade est formée d'un mur pignon dont le portail est surmonté d'une large fenêtre. Les remplages flamboyants de celle-ci et les quadrilobes de la balustrade, au-dessus du portail, sont des réfections effectuées par l'architecte Antoine en 1862. Ce dernier a également transformé la partie supérieure du clocher, alors « surchargée d'une masse de briques aussi pesante que disgracieuse » : Antoine y substitua la flèche que nous voyons aujourd'hui. Par ailleurs, il construisit aussi le presbytère en briques derrière le chevet, en 1858.

Le vaisseau central de la nef et le clocher paraissent avoir été édifiés au XVe siècle. En effet, une inscription gravée à l'extérieur de l'église, sur le côté sud de la nef, indique que « cette église fut bâtie en l'an 1457 ». Le transept et le chœur ont été construits au début du XVIe siècle. Enfin le collatéral nord de la nef s'est intercalé entre le clocher et le transept, peut-être dans la seconde moitié du XVIe siècle. Il se distingue du reste de l'église par la simplicité de son élévation : le mur est nu, sans larmier ni mouluration autour des fenêtres.

Contre la façade méridionale du transept, est installé un fragment de dalle funéraire dont l'épitaphe porte la date « 1510 ». Ce vestige provient du monument sépulcral de Louis le Josne, seigneur de Contay, et de sa femme Jacqueline de Nesle. Ce monument, détruit à la Révolution, était placé sous le bel arc en accolade encore visible à l'intérieur. Son commanditaire, Louis le Josne ou le Jeune, était chambellan du duc de Bourgogne.

## Vadencourt - 4

Tout près de Contay se trouve la paroisse de Vadencourt, dont le service était d'ailleurs généralement dévolu au curé de Contay. Comme à Béhencourt, on gagne l'église Saint-Hilaire en traversant le cimetière.

L'édifice, entièrement bâti au XVIIIe siècle, est d'une grande simplicité, aussi bien dans le plan (nef à un seul vaisseau, prolongée par une abside à trois pans) que dans l'élévation. De grandes fenêtres en plein cintre, dont l'encadrement est en léger ressaut, éclairent largement l'édifice. Le seul décor appliqué à l'architecture extérieure est le portail de la façade occidentale, où deux pilastres soutiennent un fronton triangulaire en léger relief sur le nu du mur.

## Pierregot - 5

Au nord du village, au bord de la route d'Amiens à Pas-en-Artois, surgit une chapelle isolée entou-

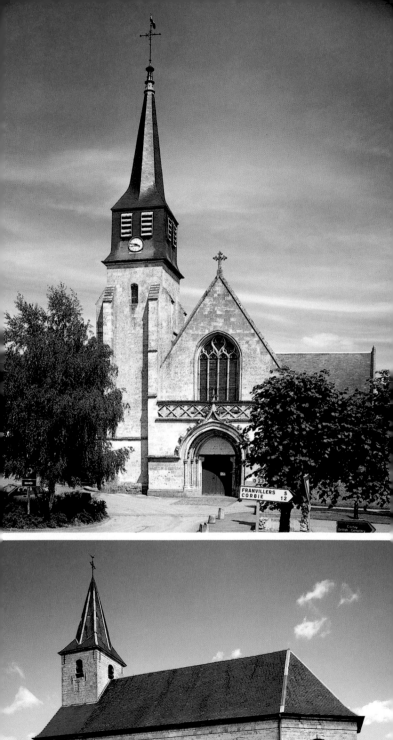
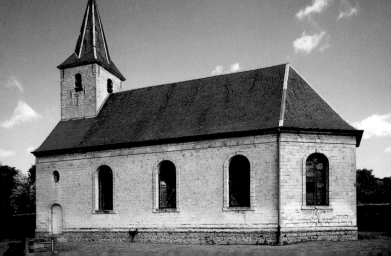

rée d'un cimetière. Cet édifice solitaire est érigé sur le lieu où l'on découvrit, au XIII<sup>e</sup> ou au XIV<sup>e</sup> siècle, une statue de Notre-Dame. La Vierge manifestant ainsi le désir d'être vénérée en cet endroit, une niche fut construite pour abriter son effigie. Un édifice de plus grande ampleur fut ensuite élevé par le seigneur de Baizieux ; il honorait un vœu prononcé avant son départ pour la guerre et opportunément rappelé par son cheval, qui refusait de dépasser l'oratoire. Le chevalier aurait fait ériger toute une abbaye pour desservir la chapelle. Mais ces bâtiments conventuels ont disparu, et la chapelle construite pour le sire de Baizieux aurait été, selon la tradition, fortement diminuée vers 1768 par la fabrique de Pierregot.

La chapelle est tout naturellement dédiée à la Vierge. Son nom est d'ailleurs mal fixé : on l'appelle Notre-Dame-o-Pie (en référence à l'invocation mariale : « o pia ») ou bien Notre-Dame de Huppy ou encore, Notre-Dame-aux-Pies (la légende attribue parfois à ces oiseaux la découverte de la statue miraculeuse). L'édifice date du XVI<sup>e</sup> siècle, mais sa partie orientale fut remodelée au XIX<sup>e</sup> siècle : le chevet plat devint alors une abside à trois pans. A l'intérieur, la chapelle conserve une belle charpente apparente, contemporaine de la maçonnerie. Elle est ornée de blochets sculptés où l'on reconnaît Dieu le Père, deux jeunes gens lisant un livre, sainte Marguerite avec le monstre...

Dans le village cette fois, s'élève l'église paroissiale de Pierregot, dédiée à saint Jean-Baptiste. Elle date du XVII<sup>e</sup> siècle, mais reposerait sur des fondations plus anciennes. Son plan, très simple, se compose d'une nef rectangulaire et d'une abside à trois pans. D'importants travaux furent entrepris au XIX<sup>e</sup> siècle, notamment sur le clocher. Le pignon du chœur fut également refait en 1820, et les fenêtres, sur les élévations nord et sud, furent reprises en 1835.

## Mirvaux - 6

La petite commune de Mirvaux se trouve en contrebas de Pierregot. Son église, placée sous le vocable de saint Martin, se dresse dans la partie sud du village, au pied d'une colline dont le bas était jadis occupé par le cimetière, ainsi qu'en témoignent les bases de croix funéraires.

Les arcades en arc brisé, aujourd'hui murées, qui forment la façade septentrionale de la nef sont la partie la plus ancienne de l'église (XVI<sup>e</sup> siècle ?). Elles témoignent de la présence d'un ancien collatéral, comme à Béhencourt. En 1833, l'architecte Marest fit exécuter d'importantes réparations, portant notamment sur le mur nord de la nef au niveau des deux premières arcades. A cette époque, le collatéral nord avait déjà disparu.

Le chœur et le portail occidental paraissent avoir été reconstruits au XVIII<sup>e</sup> siècle (peut-être en 1733, car des travaux d'agrandissement sont alors signalés dans l'église). Le mur pignon à l'ouest fait un large emploi du grès : peut-être s'agit-il d'un remploi des matériaux provenant du collatéral détruit.

La sacristie en briques qui flanque l'abside du côté sud est une adjonction réalisée en 1888. Elle a remplacé un bâtiment que le desservant avait fait construire à ses frais en 1837. Auparavant, il n'existait pas de sacristie : les ornements du culte étaient conservés dans les maisons voisines.

## Villers-Bocage - 7

L'église du chef-lieu de canton, dédiée à saint Georges, est un bel édifice flamboyant, bâti en craie. Sa façade est constituée par un large mur pignon construit au XIIIe siècle, et surmonté d'un clocher. Le portail est encadré par quatre colonnettes dont les chapiteaux sculptés sont très altérés ; au XIXe siècle, on y distinguait encore une ornementation à écailles, assez grossière.

La nef comporte trois vaisseaux d'inégale hauteur : le vaisseau central est beaucoup plus élevé que les collatéraux. Les ouvertures du coté sud, à linteau courbe, ont été percées au XVIIIe siècle. En revanche, du côté nord, les fenêtres sont en arc brisé, dans le style du XVIe siècle (la porte latérale ne fut ouverte qu'au XIXe siècle).

A l'intérieur, les arcades de la nef sont d'une grande simplicité : des piliers chanfreinés de section carrée sont couronnés par un arc brisé, dont la mouluration est également réduite à un chanfrein. A l'entrée du chœur toutefois, la colonne contre le pilier sud est le signe d'une structure plus ancienne, dont témoignent aussi les fenêtres en plein cintre au-dessus des arcades. La nef remonte en effet au XIIIe siècle, comme la façade, mais les arcades ont été ensuite redessi-

nées. Le vaisseau central conserve une charpente ancienne, avec des entraits et des poinçons apparents.

La partie orientale de l'église est formée d'un chœur avec transept et d'une abside à cinq pans. Le décor des arcades est beaucoup plus travaillé que dans la nef. Les arcs reposent sur des colonnes avec un tailloir à quatre becs, dont l'une porte la date « 1539 ». En outre, sur un entrait désormais disparu, on pouvait autrefois lire la date « 1542 », indiquant l'achèvement du chœur.

L'église de Villers-Bocage étant généralement ouverte au public, on peut y visiter quelques œuvres particulièrement intéressantes. La plus remarquable est sans doute la superbe *Mise au tombeau* du XVIe siècle, près des fonts baptismaux. Cet ensemble sculpté provient de l'abbatiale bénédictine de Berteaucourt-les-Dames ; il fut installé dans l'église de Villers-Bocage au XIXe siècle. La polychromie assez vive dont il est recouvert ne date que de 1906, ainsi que l'indique la signature du restaurateur Grevet sur un coin du tombeau. Au même moment fut aussi repeint un autre groupe sculpté du XVIe siècle représentant saint Georges, le patron de la paroisse, qui transperce le dragon de sa lance (dans le bras nord du transept).

---

*Eglise de Villers-Bocage :*

13. *Mise au tombeau, détail :*
    *Joseph d'Arimathie.*
14. *Saint Georges et le dragon,*
    *détail : la princesse.*
15. *Verrière : la vie de saint*
    *Georges.*
16. *Mise au tombeau.*

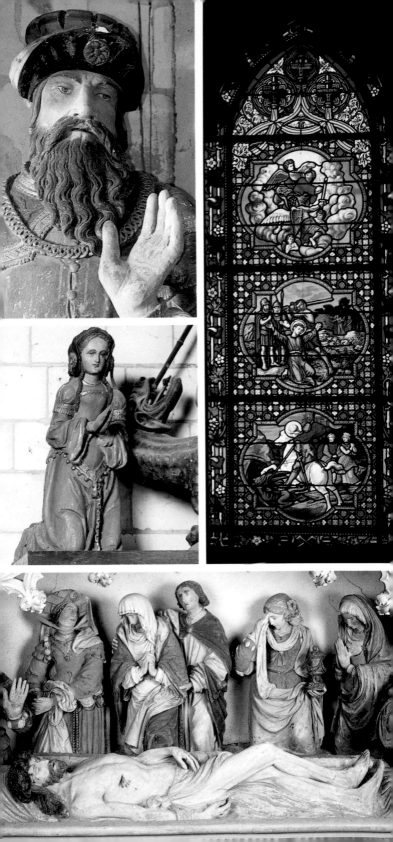

A l'entrée du chœur se trouvent quatre stalles de la seconde moitié du XVIe siècle, qui servirent de modèle pour exécuter plus tard (non sans simplification) les autres rangées de stalles installées dans le chœur. Elles sont assez richement sculptées : les appuis-mains sont en forme de tête humaine ; les jouées sont ornées de figures de saints en bas-relief, surmontées par les statuettes des quatre évangélistes.

L'église de Villers-Bocage possède un important ensemble de verrières, pour la plupart réalisées dans le dernier quart du XIXe siècle par l'atelier Darquet. Celles de l'abside retracent la vie de saint Georges. Ses différents supplices y sont abondamment détaillés : le martyr est fouetté, labouré par une meule, déchiré par des pieux de fer... Cet ensemble, qui s'achève heureusement sur l'apothéose de saint Georges, fut exécuté en 1879 et complété deux ans plus tard par la verrière axiale, illustrant la dévotion au Sacré-Cœur. D'autres verrières de Darquet, dans la nef, sont liées à des cultes plus locaux. L'une représente trois saints de l'Amiénois : Fuscien, Gentien et Victoric, avec dans le fond un village où l'on peut reconnaître l'église de Villers-Bocage. En face, du côté nord, se tient la jeune sainte Theudosie : les reliques de cette martyre romaine furent amenées au XIXe siècle dans la cathédrale d'Amiens, peinte à l'arrière-plan de la verrière. Une autre *Sainte Theudosie* avait déjà été réalisée par le même Darquet en 1875 pour l'église toute proche de Bertangles, mais dans un style plus inspiré par la tradition médiévale. L'église abrite également trois verrières plus récentes (1927-

1928) dues à Jean Hébert-Stevens et André Rinuy. Elles sont placées au-dessus de la porte latérale sud, et sur la façade occidentale. Les figures sont traitées en larges aplats de grisaille qui leur confèrent un aspect très monumental, bien éloigné des traditions picturales de la fin du XIXe siècle où le vitrail, chargé d'un luxe de détails, se confondait parfois avec un tableau. J. Hébert-Stevens fréquenta dès 1920 les Ateliers d'Art Sacré, foyer d'un renouveau de l'art religieux, tourné vers l'expression d'une plus grande spiritualité. Il fonda son atelier de maître verrier à Paris en 1923, et les vitraux de Villers-Bocage comptent donc parmi ses premières commandes (sa première œuvre en Picardie, dont il était d'ailleurs originaire, date de 1926 et se trouve à Hangard).

Enfin, nous n'aurons garde d'oublier l'une des curiosités de l'église, pleine d'enseignement sur le plan historique : il s'agit du décor intérieur de la chapelle nord, exécuté en 1903 sous la direction de l'abbé Dubourguier, curé-doyen de Villers-Bocage. Au-dessus de l'autel est installée une immense grotte de Lourdes en plâtre peint. On y voit représenté le pape Pie IX, qui formula le dogme de l'Immaculée Conception : agenouillé devant la statue de la Vierge, il lui tend une couronne de fleurs. La date de la promulgation (8 décembre 1854) est

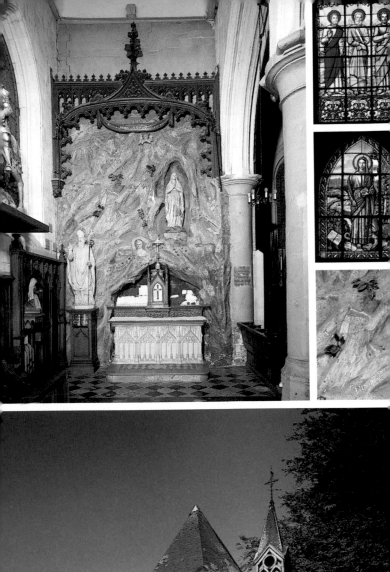

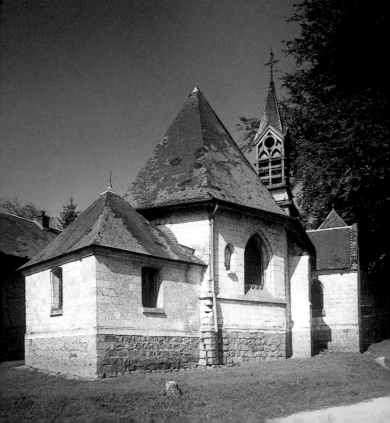

indiquée plus bas, autour du portrait de Pie X qui en célébra le cinquantième anniversaire en 1904. Cette grande composition constitue un intéressant témoignage de la dévotion mariale au XIXe siècle.

## Montonvillers - 8

L'église de Montonvillers, placée sous le vocable de saint Antoine, était le lieu d'une importante dévotion à ce saint protecteur du « mal des ardents ». Au siècle dernier, on mettait en contact avec la statue de saint Antoine un bout de pain que l'on donnait ensuite aux porcs, pour les protéger des maladies.

Au bout de la rue principale du village, apparaît près du château l'église dont l'érudit Goze disait au siècle dernier : « rien n'est mieux conçu que ce modeste édifice ». Depuis, son aspect a été quelque peu modifié : la façade occidentale fut en effet refaite en briques à la fin du XIXe siècle par l'architecte Antoine. Malgré cette restauration qui tranche avec le reste de la construction, l'église de Montonvillers demeure un fort bel édifice du XVIe siècle, encore doté à l'intérieur de sa charpente apparente d'origine. Il présente en outre la particularité d'abriter un puits, recouvert par une tour carrée à gauche de la façade occidentale. Enfin, la sacristie qui entoure le chevet (XVIIIe siècle) est un témoignage des aménagements d'Ancien Régime : elle contraste avec les habituelles sacristies du XIXe siècle, dont le matériau (brique ou torchis) n'est pas toujours en harmonie avec le reste de l'église.

Pour l'anecdote, on notera sur les parois extérieures de l'église la présence de plusieurs *graffiti* laissés par des soldats alliés ou allemands. Le contrefort à droite de la façade occidentale porte notamment un poème chantant l'amour dans la langue de Goethe, probablement gravé par un militaire désœuvré : « Eine Frau wird erst / durch die Liebe / und sie wünscht / das ist ewig ».

## Bertangles - 9

L'église Saint-Vincent s'élève tout près du château des Clermont-Tonnerre et de la ferme qui en dépend. Son histoire est intimement liée à celle des seigneurs de Bertangles, ainsi qu'en témoignent plusieurs armoiries encore en place dans l'église. En outre, toute la partie nord de l'édifice forme une chapelle réservée à la famille de Clermont-Tonnerre, qui y possède plusieurs monuments funéraires. Le plus spectaculaire est celui de Julian de Clermont-Tonnerre et de sa femme Claude de Rohan, élevé en 1852 par les frères Duthoit dans le plus pur style néo-Renaissance.

L'église de Bertangles a la particularité d'être construite en lits de craie et de brique alternés, contrairement aux églises visitées jusqu'ici, qui n'employaient que la pierre. Bien que la mise en œuvre soit la même dans tout l'édifice, on distingue des variantes dans les matériaux : les briques de la nef sont plus orangées que celles du chœur, signe de leur plus grande ancienneté.

La nef date en effet de la fin du XVIe ou du début du XVIIe siècle.

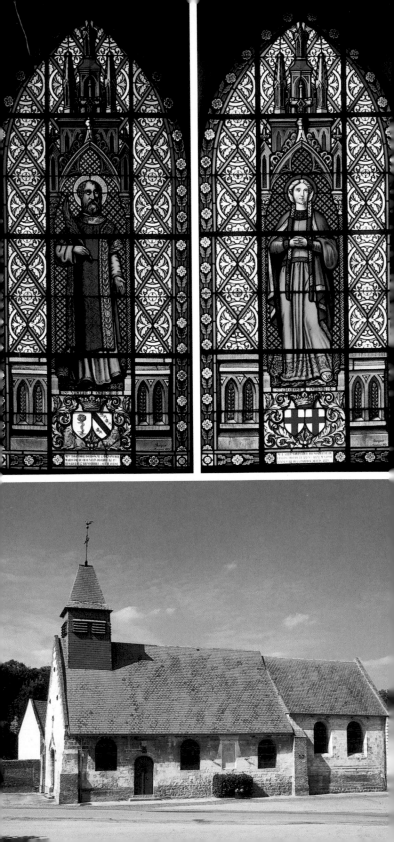

A l'intérieur, les armes de la famille de Glisy sont sculptées sur la charpente. La seigneurie de Bertangles a appartenu aux Glisy de 1524 à 1611, date à laquelle Gabrielle de Glisy épousa Jacques de Clermont-Tallard, apportant ainsi la terre de Bertangles à une branche de la maison de Clermont-Tonnerre.

Le chœur se distingue de cette partie occidentale par sa taille et par le style néo-gothique de ses baies. C'est en effet le résultat d'une reconstruction, exécutée dans les années 1840 avec le soutien des familles de Clermont-Tonnerre et de Chauvelin. Leurs armes apparaissent au bas des verrières exécutées en 1864 et 1875.

### Vaux-en-Amiénois - 10

L'église de Vaux est dédiée à saint Firmin le martyr, premier évêque d'Amiens. Elle dépendait avant la Révolution du chapitre cathédral. Celui-ci fit peindre ses armes à l'intérieur de l'édifice en 1696, lorsqu'on abattit le jubé qui séparait la nef du chœur.

L'église date en partie du XVI$^e$ siècle, ainsi qu'en témoigne le mur pignon dont la porte en anse de panier est surmontée d'un arc en accolade. A la même époque fut sculptée la petite Pietà malheureusement mutilée, qui surmonte la porte sud. Le chœur, postérieur, paraît dater du XVII$^e$ siècle. Des travaux furent menés enfin au XIX$^e$ siècle avec l'agrandissement de la nef, la réparation du portail (1875) et la construction de la sacristie (1868).

Dans le hameau de Frémont, annexe de Vaux-en-Amiénois, se trouve une grande chapelle édifiée à l'extrême fin du XVIII$^e$ siècle (1799-1800) et placée sous l'invocation de saint Pierre. La façade fut plus tard refaite en briques, dans le style néo-gothique. Les fenêtres de cet édifice abritaient des fragments de vitraux anciens (XVI$^e$ siècle) provenant peut-être de l'abbaye du Gard, mais dont il ne reste à peu près rien.

### Circuit n° 2 : le XIX$^e$ siècle, du néo-classicisme à l'éclectisme

### Saint-Vaast-en-Chaussée - 11

Située au cœur du village, à côté de la mairie, l'église de Saint-Vaast-en-Chaussée est placée sous le vocable de saint Vaast. Elle remonte à 1833, comme l'atteste la date portée sur la façade. Il s'agit d'un édifice de style néo-classique, à vaisseau unique, construit en lits alternés de briques et pierres calcaires, pour les élévations nord et sud et en calcaire seul, pour la façade principale.

D'un plan simple et d'un intérieur assez sobre, l'église a néanmoins conservé un mobilier très intéressant, car tout à fait contemporain du chantier de construction, notamment un maître-autel dont le tableau, signé et daté « Letellier 1834 » a été donné par M. Mercier, alors maire de la commune, mais également, un banc dû à un artisan menuisier local, qui y a gravé sa signature : « Fait par moi Léonard Brandicourt charon à St Vast le 1$^{er}$ mars 1834 ».

---

*Eglise de Saint-Vaast :*

| | |
|---|---|
| *25.-26.* | *Verrières : la Sainte Famille ; saint Vaast.* |
| *27.* | *Maître-autel.* |

25 | 26
27

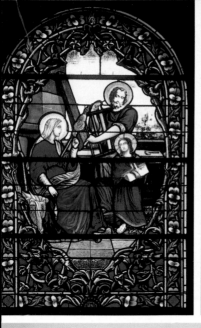

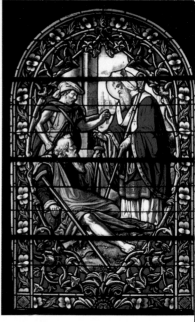

Le reste du mobilier, plus tardif, mérite d'être signalé, comme les verrières du chœur, dues à Bazin et datant de 1875, qui illustrent la dévotion à saint Vaast.

Par ailleurs, la cloche, fondue en 1861, est en acier, ce qui est assez rare pour être souligné.

## Talmas - 12

L'église Saint-Aubin de Talmas a été reconstruite en 1822, sur l'emplacement d'une église du XVIII<sup>e</sup> siècle, ravagée par un incendie en 1804. Mais elle demeura alors inachevée. Le chœur ne fut réalisé qu'en 1853 : on peut lire cette date gravée sur le mur du chevet. L'église possède un soubassement en grès, séparé de la partie supérieure des murs en calcaire, par un lit de briques.

Il s'agit d'un bâtiment de forme rectangulaire, présentant une nef et deux collatéraux. La partie orientale de l'église est formée d'un chœur sans transept, terminé par un chevet à trois pans. La façade, d'apparence assez massive est surmontée d'un clocher qui s'en détache, en avancée, avec deux gros contreforts. La décoration est concentrée sur le portail en plein cintre, dont la clef et les deux chapiteaux, en calcaire, sont ornés de cannelures.

On ne saurait quitter Talmas sans évoquer l'exceptionnelle personnalité de l'abbé Bréart, qui fut le curé de cette paroisse de 1908 à 1957. Précurseur, il fut l'initiateur d'activités socio-culturelles et sportives, à Talmas, en créant une association d'athlétisme en 1910, une fanfare en 1913 ou encore, un lieu de réunion pour les habitants de Talmas, le « Foyer du Peuple », inauguré par l'évêque

d'Amiens en 1911. Une rue du village porte aujourd'hui le nom de cet abbé, dont la popularité, le dévouement, la générosité et le modernisme furent si grands.

## Rubempré - 13

Contrairement aux deux édifices précédents, l'église de Rubempré, dédiée à saint Léonard, n'est pas une création du seul XIX<sup>e</sup> siècle. En effet, plusieurs périodes de construction s'y sont succédé depuis 1656, date de la réalisation de la nef, jusqu'au XIX<sup>e</sup> siècle. A l'origine, l'église avait un plan rectangulaire, avec une nef et un unique collatéral, au nord, séparé de la nef par une rangée de gros piliers carrés, surmontés d'arcades en plein cintre. Le clocher en pierre devenu vétuste, fut remplacé, en 1786, par la flèche actuelle.

En 1803, à la suite d'une délibération du conseil municipal, le collatéral nord est reconstruit et repoussé d'environ deux mètres vers le nord.

Enfin, en 1828, les architectes amiénois Marest et Lefebvre réalisent d'importants travaux de restauration et d'agrandissement, qui confèrent à l'église son aspect général actuel. Un nouveau plan est adopté, en croix latine avec une abside arrondie et un seul vaisseau, le bas-côté nord étant englobé dans la nef. Ainsi, ne reste-t-il plus de l'Ancien Régime que la flèche. Dans son ensemble, l'édifice présente un caractère hétérogène ; néanmoins, quelques détails sont dignes d'intérêt tels le décor de grès en damier irrégulier sur la

*28. Eglise de Talmas.*     28
*29. Eglise de Rubempré.*     29

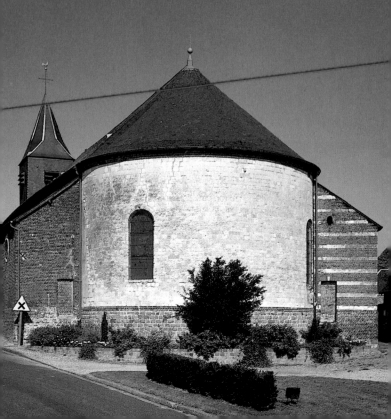

façade et sur le mur du collatéral nord, ou encore la date de 1828 portée à la partie supérieure du chevet, avec la mention du nom de l'architecte Marest. Il serait tentant de voir le portrait de ce dernier dans la petite tête sculptée, incrustée au-dessus de la date. L'église de Rubempré est à un autre titre remarquable, puisqu'elle illustre le renouveau du culte des reliques au XIX$^e$ siècle. Elle renferme, en effet, depuis 1846, les reliques de saint Victorin, provenant des Catacombes de Rome.

## Contay - 14

Gagnant Contay et la vallée de l'Hallue, le visiteur entre dans un fief huguenot. En effet, depuis le XVI$^e$ siècle, subsistent en Picardie quelques foyers protestants, dont celui de Contay. Mais il n'existe malheureusement que très peu de documents sur les protestants de Contay avant la Révolution. Il y eut très probablement une activité protestante clandestine autour de Contay (à Harponville, Toutencourt, Warloy-Baillon, Senlis ou Baizieux). En 1787, Louis XVI promulgue l'Edit de tolérance, qui permet aux protestants de sortir de la clandestinité et de retrouver un état civil aboli par la Révocation de l'Edit de Nantes en 1685. La loi de germinal an X accorde aux protestants le droit d'exercer leur culte, et de fait, d'avoir des pasteurs et des temples. L'importante population protestante de Contay explique certainement le fait que le premier pasteur officiel du département, Laurent Cadoret, se soit installé à Contay plutôt qu'à Amiens, en 1821.

Le temple est édifié en 1829, grâce à une subvention de Charles X, sur un terrain acquis par la communauté protestante en 1828. La dédicace a lieu le 11 juin 1829.

En 1867, des réparations urgentes doivent être effectuées, car les fondations se sont affaissées, occasionnant des lézardes. Ainsi, la porte d'entrée est murée en 1868. Elle se trouvait alors sur le pignon ouest de l'édifice. En 1870, elle est remplacée par une rosace et on crée une nouvelle entrée en construisant un porche à péristyle, avec un petit fronton triangulaire, sur la façade donnant sur la Grande rue.

Le temple est un édifice néo-classique de plan rectangulaire, en briques, comportant un soubassement de grès. On peut y lire la date de 1828, portée en fers d'ancrage.

Par ailleurs, il a existé à Contay une école protestante communale de 1851 à 1887.

Depuis 1823, les protestants de Contay ont également leur propre lieu de sépulture, établi sur un terrain donné par la municipalité à la communauté protestante. Entouré de verdure, ce cimetière est situé à la sortie du village, sur la route de Franvillers, en face du cimetière catholique.

## Bavelincourt - 15

L'église de Bavelincourt, placée sous le vocable de saint Sulpice a été construite *ex-nihilo* entre 1848 et 1854. La paroisse n'a alors ni curé ni fabrique, elle est administrée par la fabrique de Béhencourt.

L'architecte Ch. Demoulins a réemployé les blocs calcaires et les grès

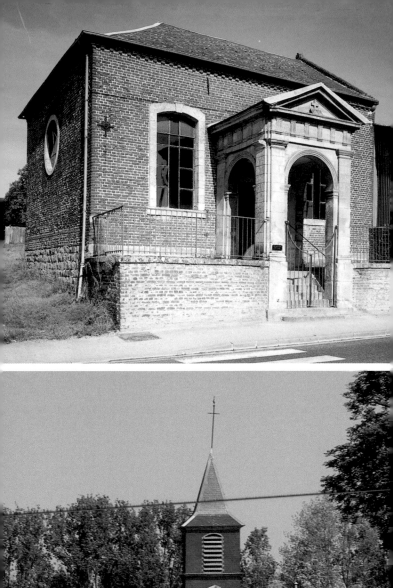

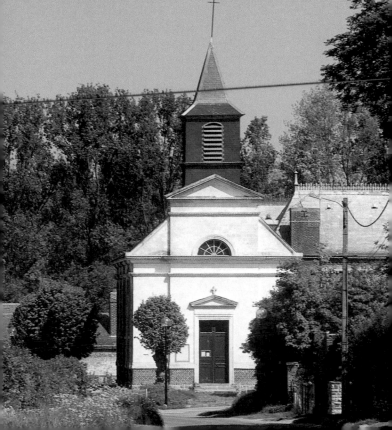

de l'église antérieure, qui se situait au milieu du cimetière, lui-même déplacé aujourd'hui. L'édifice est en briques sur un soubassement de grès, hormis la façade, ainsi que la corniche, le bandeau et les pilastres décorant les murs latéraux, qui sont en craie.

Ici, comme à Saint-Vaast-en-Chaussée, on trouve un bel exemple de façade néo-classique, ornée de deux frontons triangulaires.

L'intérieur est très sobrement décoré, à l'exception de la voûte peinte du cul-de-four de l'abside représentant la colombe du Saint-Esprit dans un ciel azuré.

La façade a été restaurée en 1993, date inscrite à cette occasion sur la façade.

En empruntant le chemin qui mène à la pierre mégalithique d'Oblicamp, le visiteur pourra découvrir dans le cimetière une chapelle funéraire néo-gothique, œuvre de l'architecte Ricquier d'Amiens.

### Montigny-sur-l'Hallue - 16

L'église, vouée à Notre Dame, est située sur un terre-plein, où se trouvait jadis l'ancien cimetière. C'était une annexe de l'église de Beaucourt. Dans un état médiocre au début du XIX$^e$ siècle, l'édifice, qui datait des XIII$^e$-XIV$^e$ siècles, a fait l'objet de plusieurs restaurations. Ainsi, la toiture a été réparée en 1807, puis, en 1833, d'autres travaux urgents furent entrepris, au point que l'église fut « presque entièrement neuve », comme le signalait le conseil municipal, en 1854.

Elle est construite sur un plan rectangulaire, avec une nef unique et une abside à trois pans. On retrouve les murs en calcaire et brique, appareillés en lits alter-nés, avec un traditionnel soubassement en grès. La façade principale, en pierre, inaccessible aujourd'hui, se compose d'un large et haut mur carré, surmonté d'un pignon légèrement en retrait. Une porte basse en tiers-point, à la mouluration élégante, s'ouvrant dans la partie inférieure, fut condamnée en 1919.

### Saint-Gratien - 17

La paroisse de cette commune doit son nom à saint Gratien qui y fut martyrisé en 303. L'église a été construite en 1863, avec le soutien de la famille de Thieulloy, propriétaire du château de Saint-Gratien, par l'architecte Alexandre Grigny d'Arras, auteur, entre autres, de la basilique néo-gothique Notre-Dame-du-Saint-Cordon à Valenciennes et de la chapelle et de la façade du Grand Séminaire d'Arras. Saint-Gratien fut inaugurée en 1864, par l'évêque d'Amiens. Complètement édifié en briques, cet édifice est néo-roman, par sa nef et surtout son chevet, qui présente des arcatures proches des motifs architectoniques de lésènes et de festons de l'architecture romane lombarde, et néo-gothique par sa flèche. La façade est constituée d'un mur pignon avec un clocher-porche en avancée. L'église se compose d'une nef et de deux collatéraux, le chœur se terminant par une abside en cul-de-four.

### Pont-Noyelles - 18

Située en bordure de l'Hallue, l'église de Pont-Noyelles est

---

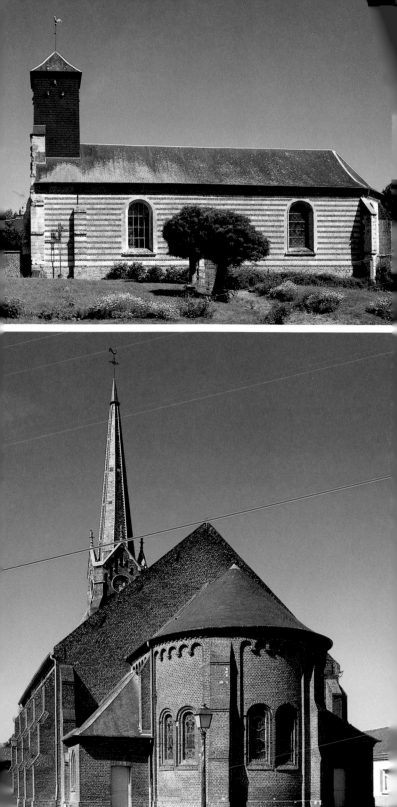

dédiée à saint Martin. A l'origine, elle datait vraisemblablement du XVIᵉ siècle, et subit quelques premières transformations au XVIIIᵉ siècle. Mais, l'église doit son aspect actuel au XIXᵉ siècle. En effet, elle est profondément modifiée en 1880, le chœur et la nef sont exhaussés et les murs des bas-côtés sont refaits en briques. L'église est construite sur un plan rectangulaire avec une abside à trois pans. La façade se compose d'un mur pignon, percé par une porte en anse de panier. A droite, une tour octogonale abrite un bel escalier en vis, permettant l'accès au clocher, et datant certainement du XVIᵉ siècle.

Avant de quitter Pont-Noyelles, on ne manquera pas de visiter la chapelle du cimetière, reconstruite en 1858, ainsi qu'en témoigne la date figurant sur la façade. Cet édifice est indissociable de l'église puisqu'il abrite des fragments de vitraux anciens (remontant au XVIᵉ siècle, pour certains) provenant de l'ancienne église, représentant saint Martin, saint Joseph, la Vierge et le Christ, remis en plomb par le maître verrier Donzelle en 1859. En outre, elle contient la pierre tombale du curé Antoine Postel, décédé en 1741.

### Cardonnette - 19

L'église de Cardonnette, vouée à saint Vaast, date de 1895. Elle est l'œuvre de l'architecte amiénois Emile Ricquier, architecte en chef du département, à qui l'on doit entre autres, l'aménagement intérieur de l'hôtel particulier de la rue Lemerchier à Amiens (celui-ci abrite aujourd'hui le tribunal administratif). Mélange de styles néo-renaissance et néo-

Louis XIII, ce bâtiment possédait une salle d'hydrothérapie d'inspiration mauresque. Mais Ricquier est surtout connu pour être l'auteur du cirque municipal d'Amiens, de l'hôtel des Postes d'Amiens ou encore de l'asile d'aliénés de Dury.

L'ancienne église étant devenue vétuste, le conseil municipal en décide la reconstruction à neuf et approuve le projet de Ricquier en 1892. En mai 1893, a lieu l'adjudication des travaux pour un montant total de près de 33 000 francs. Mais le mauvais état du terrain impose de faire des fondations très importantes, portant le coût de l'église à environ 60 000 francs. Les travaux débutent en 1894, en ajoutant une travée supplémentaire au projet initial. L'église peut ainsi contenir 500 personnes pour une population villageoise d'alors 250 habitants. L'aménagement intérieur et le mobilier sont conçus à la même époque. L'église est inaugurée en 1895.

Le curé de l'époque avait souhaité un édifice d'inspiration gothique, avec « beaucoup de gargouilles ». Mais Ricquier préféra construire une église de style néo-roman et néo-byzantin, avec quelques éléments qui semblent être directement empruntés à l'art islamique, comme les motifs ajourés, sortes de dentelle sculptée dans la partie inférieure du clocher ou les motifs en « nid d'abeilles » de la corniche, en partie médiane du clocher. Par ailleurs, les effets de polychromie, obtenus par le jeu de briques rouges et beiges et les

---

34. *Eglise de Pont-Noyelles.*　34
35. *Eglise de Cardonnette.*　35

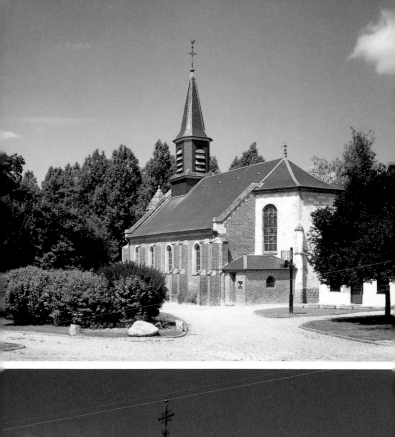

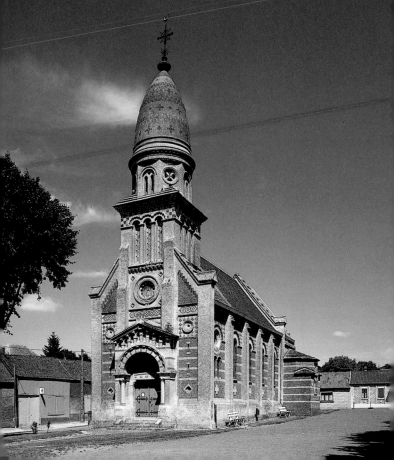

décors géométriques et floraux dans l'appareillage des murs, confèrent à l'ensemble un style tout à fait oriental. Toutes ces caractéristiques font de l'église de Cardonnette un édifice parfaitement éclectique.

### Circuit n° 3 : la dynastie Delefortrie

### Coisy - 20

La commune de Coisy possède la première église élevée par le cabinet Delefortrie dans la Somme. Lors de sa construction, elle est apparue comme une grande nouveauté : son style « ogival », comme on disait à l'époque, constituait une révolution par rapport au néo-classicisme alors en vigueur.

L'effort consenti par la paroisse était d'autant plus méritoire qu'il s'agissait d'un petit village de 573 habitants, pour la plupart journaliers et tisserands. Mais, suivant un article de l'époque, « l'esprit d'ordre et de sobriété règne chez eux à un tel degré, qu'aucun cabaret n'a pu y prospérer » : ces paroissiens consentirent donc des sacrifices importants.

Commencés en 1853, les travaux de gros œuvre étaient déjà terminés en décembre 1854. Cependant les finitions furent difficiles à financer, et certains éléments ne purent jamais être achevés : c'est ainsi que les dais prévus à l'intérieur pour accueillir des statues, au-dessus des colonnes de la nef, sont demeurés vides. En outre, la flèche du clocher fut renversée par un ouragan en 1876 et il fallut donc la reconstruire environ vingt ans après sa création.

Malgré ces vicissitudes, l'église de Coisy, dédiée à la Nativité de la Vierge, constitue un remarquable spécimen de style néo-gothique, dont il faut souligner la précocité. A la fois vaste et clair, l'édifice reprend le vocabulaire gothique tout en adaptant sa mise en œuvre aux ressources financières de la commune : l'architecte a privilégié l'emploi de la brique, moins coûteuse que la pierre, et les voûtes sont un simple lattis enduit.

La décoration intérieure de l'église est accordée à son architecture. La partie la plus ornée est le sanctuaire, avec trois verrières exécutées par le maître verrier amiénois Couvreur en 1854. Dans la baie centrale apparaissent le Christ et la Vierge : ils sont copiés sur les statues du Beau Dieu et de la Vierge dorée, à la cathédrale d'Amiens.

Du mobilier de l'ancienne église, subsiste essentiellement la cloche qui est la plus ancienne du canton. Elle fut baptisée « Jehanne » par Jeanne de Saveuse et sa fille Barbe de Châtillon en 1492, et a toujours sonné au clocher de Coisy.

La commune de Coisy possède également une belle chapelle néo-gothique, située à la sortie du village.

### Flesselles - 21

L'église de Flesselles est dominée par un massif clocher-porche. Au portail veille une statue du saint patron de la paroisse, saint Eustache.

L'édifice précédent, de style flamboyant, était plus petit que la

---

36. *Eglise de Coisy.*
37. *Chapelle néo-gothique de Coisy.*

$$\frac{36}{37}$$

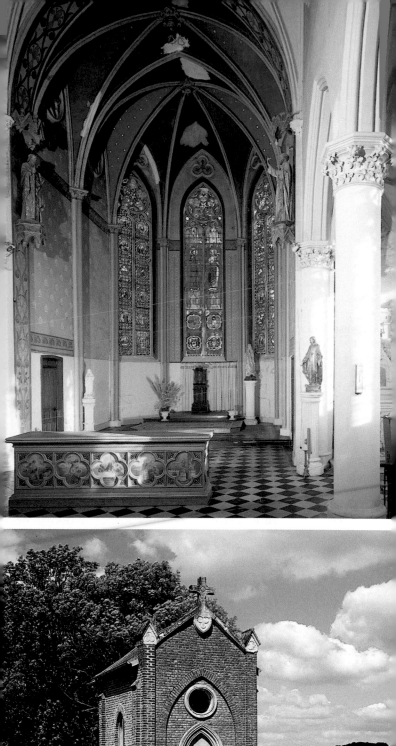
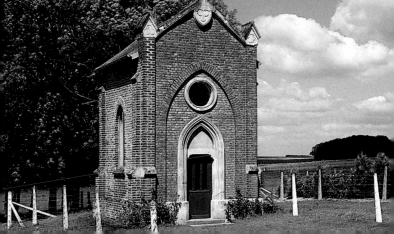

grande église néo-gothique. Pendant la première moitié du XIXᵉ siècle, de graves désordres se manifestèrent dans sa maçonnerie et sa charpente. Aussi la commune décida-t-elle de reconstruire l'église, fixant son choix en 1868 sur le projet des Delefortrie. Le devis s'élevait à 83 000 francs, dont 10 000 furent offerts par le marquis de Chevigné, châtelain de Flesselles. Le chantier bénéficia également de la générosité de Jean-Louis-Constant Cavillon, qui fut maire de Flesselles sans interruption de 1843 à 1885, année de son décès. Son nom apparaît en haut de la fenêtre axiale, autour de l'insigne de la Légion d'honneur qu'il avait reçue en 1869.

Malgré l'interruption provoquée par la guerre de 1870-1871, les travaux furent promptement menés : ils étaient achevés le 25 décembre 1871, date de leur réception par la commune.

L'église de Flesselles se distingue de la série des édifices néo-gothiques du canton par ses vastes dimensions, et par quelques fioritures comme le bandeau feuillagé sculpté à l'intérieur, au-dessus des grandes arcades (sans doute en référence à la cathédrale d'Amiens). Elle possède en outre, à l'intérieur, plusieurs œuvres commémorant la Première Guerre mondiale, avec notamment un beau vitrail de J. Hébert-Stevens et A. Rinuy (déjà rencontrés à Villers-Bocage, mais dans un tout autre style).

### Rainneville - 22

L'église Saint-Eloi est construite le long de la rue principale du village. Elle occupe à peu près le même emplacement que l'édifice qui l'a précédée. Ce dernier, élevé vers 1640, fut définitivement abandonné et détruit en 1862, pour laisser place à l'église néo-gothique.

Le projet de reconstruction doit beaucoup à l'abbé Messio, curé du village, appuyé par Nathalie de Rainneville. La première pierre fut posée en août 1860, et le comble en juillet 1861. La nouvelle église fut bénite en juin 1862.

Le plan et l'aspect général de l'édifice s'inscrivent dans la lignée des autres églises rurales de Delefortrie, mais la finition est très soignée. Le clocher, par exemple, est bien plus orné que ceux de Coisy ou de Fréchencourt. La rose au-dessus du portail, assez ouvragée, est surmontée par des arcades qui introduisent un niveau supplémentaire avant l'étage des abat-son. Il faut d'ailleurs s'imaginer un ensemble beaucoup plus haut : la flèche orgueilleuse qui couronnait le tout a disparu, remplacée en 1968 par une couverture plus courte.

L'église de Rainneville se situe ainsi à mi-chemin entre la grande réalisation commandée par Flesselles, l'une des plus grosses communes du canton, et les petits chantiers ruraux où l'investissement était limité par les faibles ressources locales. A Rainneville, les descendants des seigneurs d'Ancien Régime consacrèrent 30 000 francs à la reconstruction de l'église : cette somme, bien supérieure à la moyenne des largesses habituellement consenties par les notables, explique le soin que les architectes ont pu porter au projet. En retour, les armes de la famille ont été pla-

---

38. *Eglise de Flesselles : verrière de Jean Hébert-Stevens.*

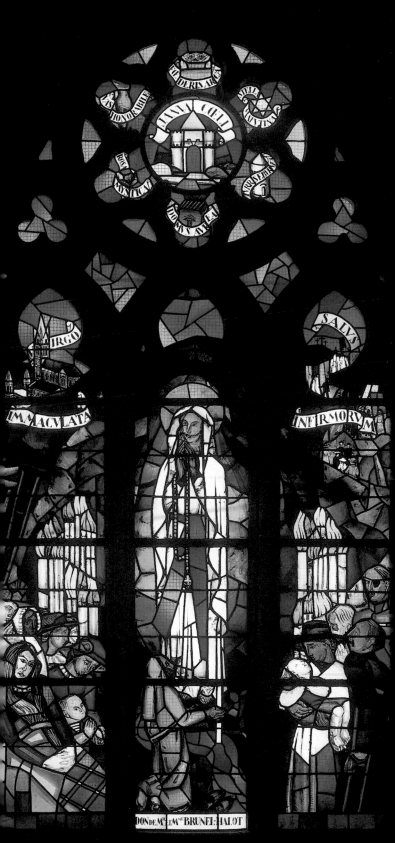

JANVA COELI

FŒDERIS ARCA

VAS HONORABILE

STELLA MATVTINA

TVRRIS DAVIDICA

FŒDVS AVREA

VIRGO

IMMACVLATA

SALVS

INFIRMORVM

cées dans la verrière axiale, réalisée par l'atelier Bazin de Mesnil-Saint-Firmin (Oise).

## Molliens-au-Bois - 23

On voit de loin le clocher de l'église Saint-Léger, consacrée en 1875 par l'évêque d'Amiens. Les plans en furent donnés par le cabinet Delefortrie en 1869, et l'église était achevée en 1872. Elle s'inscrit dans la continuité des chantiers menés par Delefortrie pendant ces années de grande activité : le plan et l'élévation s'inspirent des églises déjà construites dans les villages voisins, avec quelques variantes comme les baies géminées de la nef ou la grande fenêtre au-dessus du portail (au lieu d'une rose). Comme à Rainneville, Beaucourt et Fréchencourt, les verrières ont été réalisées par l'atelier Bazin. Mais le chœur est aujourd'hui à l'abandon et a perdu ses vitraux.

## Beaucourt-sur-l'Hallue - 24

L'église de Beaucourt, placée sous le vocable de saint Eloi, était à l'origine un édifice néo-classique du XVIIIe siècle. Mais elle fut profondément remaniée par Delefortrie en 1873 : le sanctuaire fut alors agrandi, les fenêtres de l'église furent exhaussées, le couvrement transformé... Même le plan de l'édifice subit des modifications, avec la création d'une chapelle sud pour faire pendant à celle du nord, réservée aux châtelains de Beaucourt. Dans son état actuel, l'église doit donc davantage au cabinet Delefortrie qu'au XVIIIe siècle.

Les transformations architecturales s'accompagnèrent d'un renouvellement du décor inté-

rieur, avec en particulier la commande de cinq verrières figurées à la maison Bazin. Dans le vitrail de la chapelle seigneuriale figurent les armes de la famille de Monclin, que l'on retrouve à l'extérieur, sculptées au-dessus de la porte latérale.

## Fréchencourt - 25

Fréchencourt possédait avant la Révolution une petite église de plan rectangulaire, qui se trouvait dans le bas du village (à l'emplacement de l'école). C'était un édifice hétérogène, dont le portail latéral portait la date « 1766 ». Au vu des réparations qu'il exigeait, on décida au XIXe siècle de le reconstruire. Un premier projet fut dessiné en 1856 par Pinsard, qui travaillait alors au château de Fréchencourt. Mais la commune réclama un édifice plus vaste, comparable à la récente église de Coisy : on fit donc appel à l'auteur de ce modèle, que certains conseillers municipaux étaient allés visiter.

Victor Delefortrie établit pour Fréchencourt un projet d'église à trois vaisseaux directement inspiré de Coisy. Le ministère de l'Instruction publique et des Cultes ayant jugé cet édifice beaucoup trop grand pour une petite commune rurale, Fréchencourt dut finalement se contenter d'une nef sans collatéraux.

Le châtelain de Fréchencourt, M. Poujol, offrit pour la nouvelle église un terrain dans le haut du

---

39. *Eglise de Beaucourt-sur-l'Hallue.*
40. *Eglise de Rainneville, détail :*
    *la rose.*
41. *Eglise de Molliens-au-*    39 | 40
    *Bois.*                          41

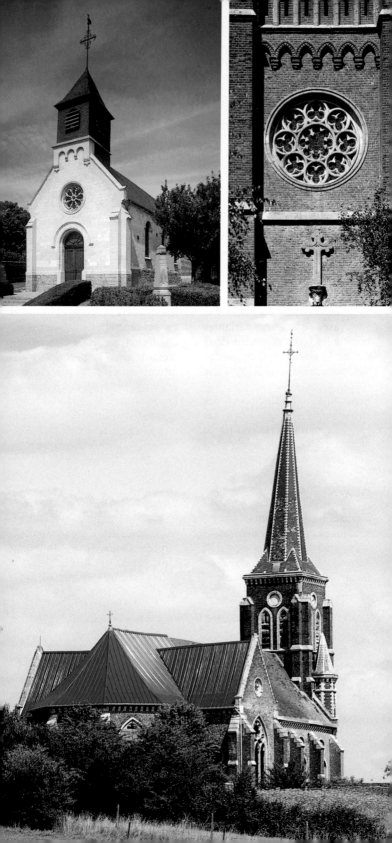

village, non loin de sa demeure. Mais la majorité des habitants souhaitaient conserver le site ancien, « parce qu'elle doit être où elle a toujours été » pour reprendre l'argument d'un protestataire. Malgré ces réticences, le conseil municipal trancha en faveur du déplacement de l'église.

La réception des travaux se fit en avril 1864. La consécration solennelle par l'évêque d'Amiens eut lieu en 1875, quatre ans avant la mort de l'abbé Lognon qui avait suivi toute la reconstruction. Ce dernier fut inhumé dans le cimetière de Fréchencourt, où l'on éleva pour lui une chapelle funéraire toujours visible au fond du cimetière.

La façade de l'église Saint-Gilles de Fréchencourt ne surprend pas le visiteur : comme à Coisy ou Rainneville (dans son état d'origine), le portail est dominé par le clocher, coiffé d'une flèche polygonale flanquée de quatre clochetons. L'église est essentiellement construite en briques, avec quelques éléments de pierre : l'encadrement des fenêtres, qui avait été prévu en briques moulurées, fut finalement réalisé en pierre pour des raisons de solidité et de rapidité d'exécution.

Le presbytère, qui s'élève juste derrière l'église, est également bâti en briques. Il est lui aussi dû au cabinet Delefortrie, et fut élevé en même temps que l'on construisait la nouvelle église.

## Pour en savoir plus

E. Héren, L. Ledieu, *Dictionnaire historique et archéologique de la Picardie, arrondissement d'Amiens*. Amiens, 1919, t. III, p. 541-644.

François Ansart, *Les églises de la vallée de l'Hallue*. Amiens, 1998

De nombreux articles ont été publiés dans la revue *Histoire et traditions du pays des coudriers*, notamment sur les saints patrons des églises (n° 14 à 16), les protestants de Contay (n° 1, 13 et 14), les églises néo-gothiques (n° 16, à suivre), les églises de Béhencourt (n° 4), Bertangles (n° 7) et Villers-Bocage (n° 11), la chapelle de Pierregot (n° 1)...

Enfin plusieurs communes du canton de Villers-Bocage ont fait l'objet de monographies récentes, qui traitent du patrimoine religieux : Flesselles, Fréchencourt, Querrieu, Rainneville, Talmas, Vaux-en-Amiénois.

*Eglise de Beaucourt-sur-l'Hallue :*

*42. Verrière : saint Eloi.*
*43. Armes de la famille de Monclin.*

*Eglise de Fréchencourt :*

*44. Vue extérieure.*
*45. Maître-autel.*

|    |    |
| 42 |    |
|    | 44 |
| 43 |    |
|    | 45 |